以刀＆紙雕刻
超夢幻的換裝禮服＆裝飾小物

鏤空紙雕設計

祐琴◎著

Fairy tale dress

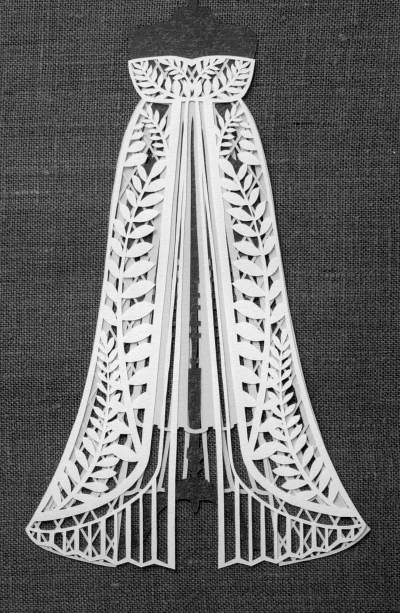

序

提到「紙雕」，
一般印象都認為是以黑色紙張製作而成的作品。
但本書卻是以彩色紙張為主素材，
藉由層層堆疊的方式進行作品創作。
層疊紙張過程中的志忐與期待，
就彷彿回到孩童時期玩紙娃娃遊戲時的入迷，使人重拾童心。

回想最初使用彩色紙張的起因，
其實是感知到以黑色紙張進行的紙雕創作遇到了瓶頸，
想嘗試使用其他顏色的紙張作為突破。
層疊的作法則起始於想在一個作品中使用多種顏色，
進而呈現出獨特的立體感。

請你務必體驗看看這新穎的紙雕藝術！

製作過程中的樂趣是難以述說的，
其中或許有不擅長的圖案，或難度較高的設計，
但請不要在意；
遇到太困難的部分不處理也可以，
刻錯了也沒關係，直接轉化成設計的一部分也很自然，
新作品＆技法或許就會這樣順勢地在享受樂趣中創作出來！

本書收錄的紙雕設計，
皆可依個人喜好隨意地組合或搭配顏色。
製作屬於自己的完美紙雕作品＆盡情享受樂趣最讓人開心了！

祐琴

什麼是換裝禮服？

本書介紹的「換裝禮服」是以堆疊技巧製作而成的特色紙雕。
先從三種禮服輪廓（版型）中選定一個款式，
再從眾多的設計圖案中挑選幾個喜歡的花樣，自由變化堆疊的順序吧！
即使選擇同一種禮服輪廓，
因圖案花樣、紙張、顏色，與堆疊方式的改變，
將會搭配出來截然不同的禮服作品。

決定風格輪廓

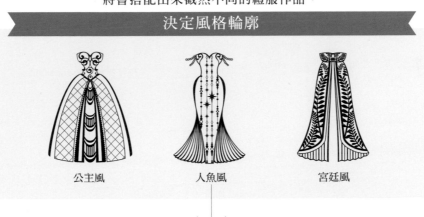

公主風　　　　人魚風　　　　宮廷風

決定設計＆顏色的組合方式

公主風……

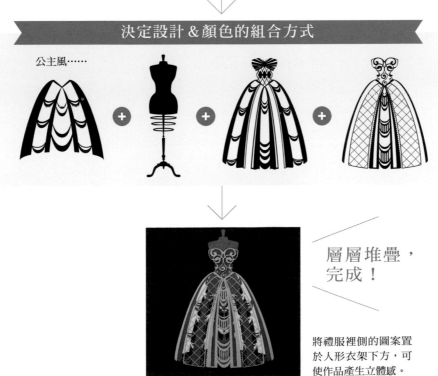

層層堆疊，
完成！

將禮服裡側的圖案置
於人形衣架下方，可
使作品產生立體感。

Contents

紙雕工具 *Tools*

事先備齊以下的紙雕工具吧！
基本工具都可以從身邊既有的物品中取得，這也是紙雕的魅力之一。

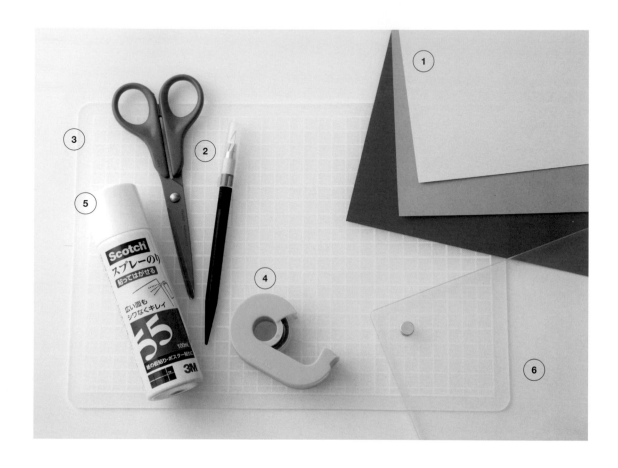

1 紙張

請備齊複印圖案的影印用紙＆作品用紙（彩色紙）共兩種。推薦選用厚度70至100kg（紙張1000張的重量）的紙張較方便進行細工紙雕。

3 切割墊

為免在製作過程中劃傷桌面，雕刻時請準備比圖案大的橡膠墊。

5 噴膠

用於堆疊黏貼完成的紙雕。使用噴膠時，請在下方鋪墊報紙或不要的紙張。

2 筆刀／剪刀

筆刀比一般折刃式的美工刀更適合雕刻精細的圖案。而將圖案周圍留白剪下時，使用剪刀則較為方便。

4 膠帶

用於將複印的圖案紙黏貼固定在作品用紙上方。使用透明膠帶或紙膠帶都OK。

6 壓克力相框／畫框

置入完成的紙雕作品，即可作為裝飾品擺件使用。裱框的優點在於既可保護紙雕作品，也能自由地裝飾於喜歡的地方。

紙雕 **用 紙** *Paper*

即使是同樣的圖案，因選用紙張的顏色＆質感不同，
成品就會有極大的變化。選擇適合的紙張搭配圖案也是相當重要的。

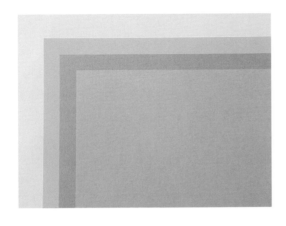

推薦 *1* 丹迪紙

特色是極其豐富的顏色＆從70至180kg厚度
（紙張1000張的重量）皆有的多樣性選擇，
可以自由挑選易於使用的紙張。一般文具店
普遍可購入70至100kg各種顏色的丹迪紙，方
便準備也是推薦的要點。

推薦 *2* 彩色上質紙

作為影印用紙使用的上質紙（彩色影印紙）。
上質紙大多作為影印機用紙，因此用於複印
圖案相當適合。在眾多特殊紙張中，屬於可
以輕鬆購買的平價紙張。

其他紙張

用於與圖案搭配的紙張或襯紙。如特殊質感
的和紙等，可作為作品的一部分，或作為底
紙襯出作品的特色。但與丹迪紙＆彩色上質
紙相較更有厚度，因此雕刻時稍有難度，製
作過程中請更加小心注意。

紙雕的 作法 *How to make*

紙雕是將圖紙（底稿）與作品用紙重疊後，鏤空雕刻成如畫般的美麗手藝作品。
在完全熟練運刀技巧之前，請一邊轉動紙張方向一邊慢慢地進行雕刻作業。

【基本雕刻方法】

1.複印圖案

將P.56起的圖案依指定倍率放大複印，作為圖紙。

2.預留白邊剪下

為了作業方便，預留白邊作為膠帶的固定空間，以剪刀剪下。

3.以膠帶固定

將圖紙以膠帶固定在作品用紙上。請將四周確實黏貼固定，
以免雕刻作業中錯位偏移。

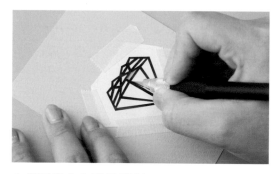

4.從圖案中心開始雕刻

從靠近中央位置，較細緻的圖案處開始雕刻。

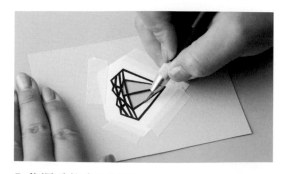

5.往順手的方向運刀

為了不讓持刀的手碰觸到作品，刀刃從非慣用手側往持刀的
慣用手側進行運刀。

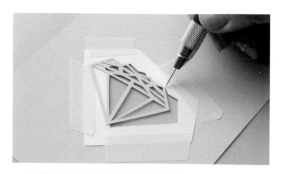

6.沿著外輪廓裁切&取下圖案

完成最後的輪廓裁切後，慢慢地將圖紙&完成的紙雕取下
分開。

尖端處由內往邊角方向運刀

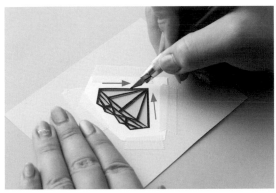

要呈現邊端的銳利角度時，以往邊端方向運刀為基本原則，就能完成漂亮俐落的線條角度。

NG 從邊角處下刀

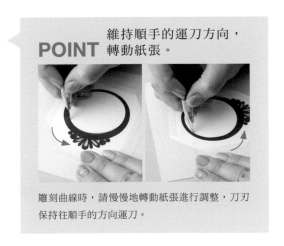

以邊角為起點運刀容易破壞邊端的角度感。為了完美呈現邊角的銳利度，請特別注意運刀方向。

分次裁切曲線

在雕刻大片的圓形或長曲線時，請分段分數次完成。一邊轉動紙張，一邊慢慢地移動推進刀刃。

POINT 維持順手的運刀方向，轉動紙張。

雕刻曲線時，請慢慢地轉動紙張進行調整，刀刃保持往順手的方向運刀。

以刀刃刺入割下的紙張，小心地移除取出。

若直接以手按壓＆拉扯切除的紙張，可能會扯壞作品。只要以刀刃尖端輕輕穿刺紙張，待稍微浮起後再小心移除即可完美鏤空。

POINT 無法順利取出紙張時…

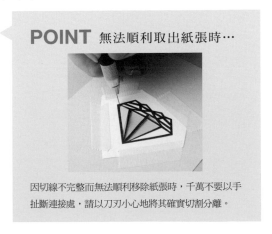

因切線不完整而無法順利移除紙張時，千萬不要以手扯斷連接處，請以刀刃小心地將其確實切割分離。

挑 戰 困 難 的 圖 案

完美鏤空小洞＆圓圈

↓

直立式手持筆刀

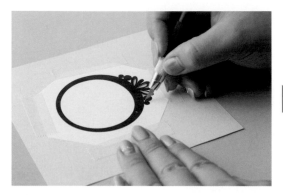 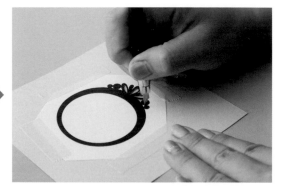

在雕刻直線或較平順的曲線時，刀刃是呈現微傾臥倒的角度，因為刀刃與紙張的接觸面積較多，自然無法完成細緻圖案的雕刻作業。

雕刻小洞＆圓圈等細緻圖案時，直立式地手持筆刀改變入刀的角度，使刀刃與紙張的接觸面積變小後，只要一點一點地沿邊穿刺就不容易失敗了！

圖案線條太過纖細難以完成時

↓

省略感覺困難的細節也OK！

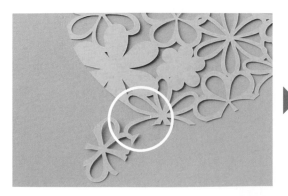 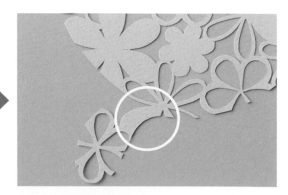

將難以下刀雕刻的部分改為保留大面積的直線裁切，也是應對方法之一。
請別太拘束於既有的圖案，恣意地裁切雕刻＆自由創作，輕鬆地享受樂趣吧！

換裝禮服

公主風

Princess Line

澎澎裙剪影的絕美公主風。

試著改變顏色＆花樣組合，

利用多層次套組的設計。

自由變化優雅或甜美可愛的印象吧！

➡圖案參見P.56至P.59

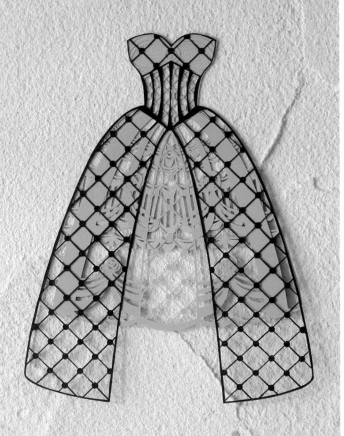

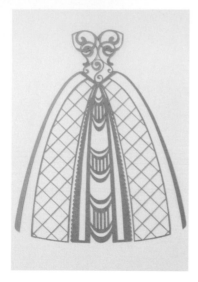
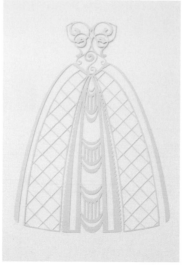
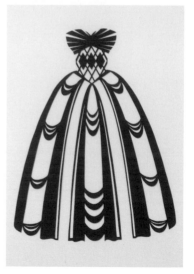

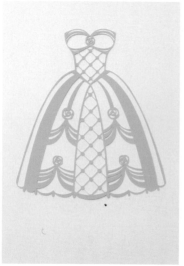

公主風
圖案組件

➡圖案參見P.56至P.59

就算使用相同的圖案，
只要變換紙張顏色，
就能輕鬆創作出
無數套全新印象的禮服。

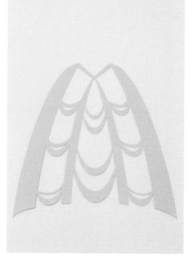

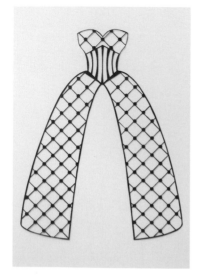

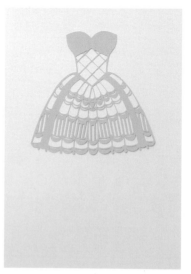

Princess Line Pattern

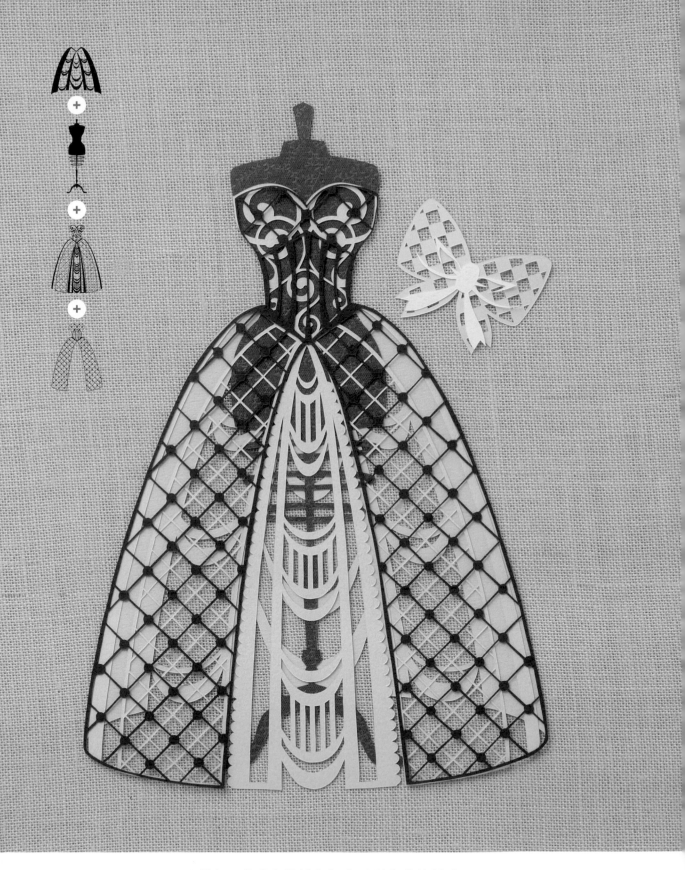

以黃色×藏青色的撞色組合呈現高雅的質感。

➡蝴蝶結圖案參見P.77

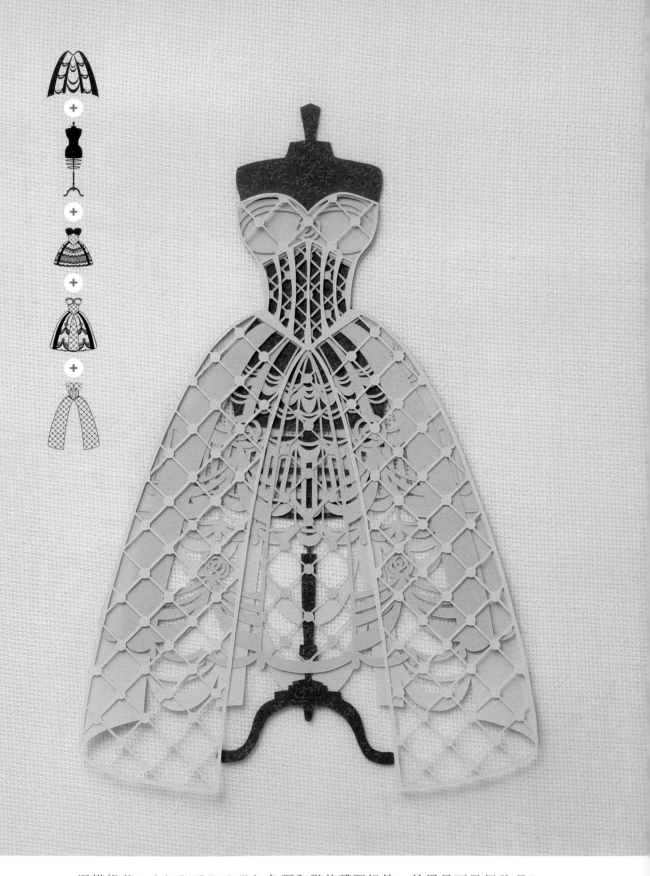

混搭推薦！在短版禮服上疊加色調和諧的禮服組件，效果是不是很美呢？

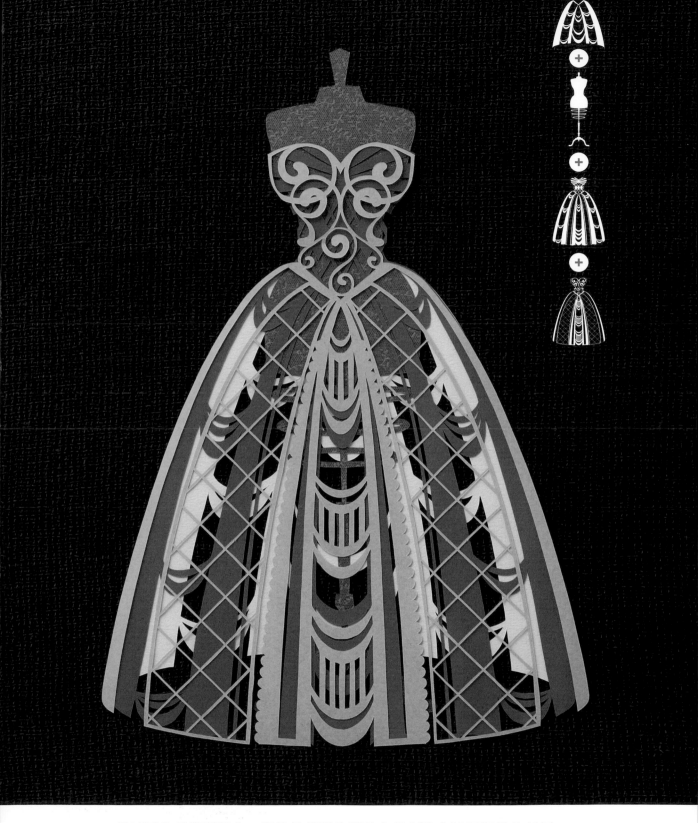

若以同色系搭配組合，即使是華麗的設計也能創造出低調沉穩的氛圍。

15

禮服組件大集合

挑選不重樣的圖案組件，
布置成全覽的裝飾也很時尚別緻。

裝飾應用Arrange

禮服 & 水晶吊燈

以公主風禮服 & 水晶吊燈,
完美描繪出舞會畫面。

➡水晶吊燈圖案參見P.65

人魚風

Mermaid Line

搭配魚尾裙禮服的透明感設計，
特別推薦夾入玻璃或壓克力板之間，
作成裝飾擺件。

➤禮服圖案參見P.59至P.62／貝類圖案參見P.66

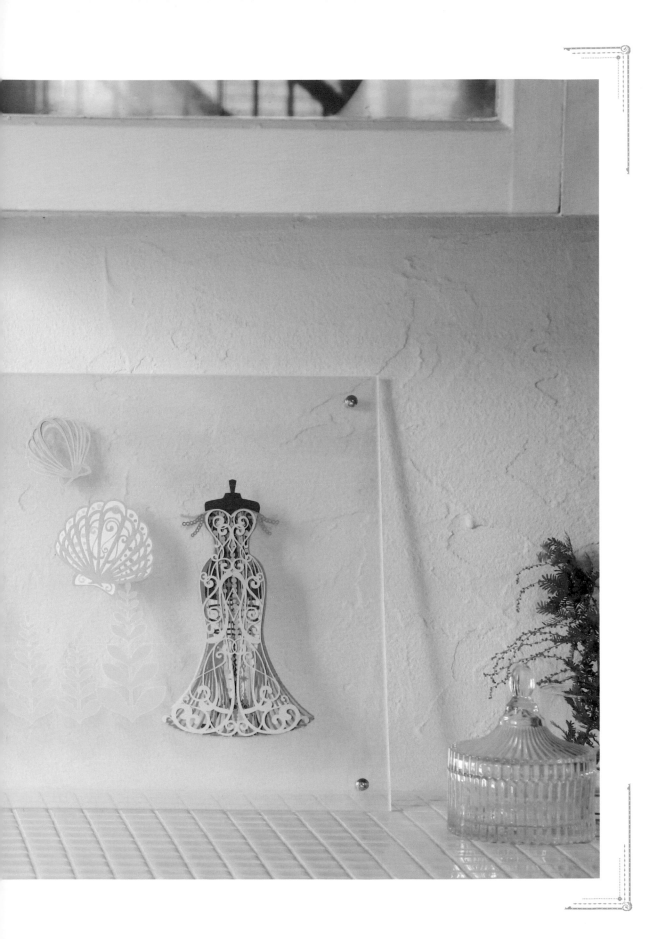

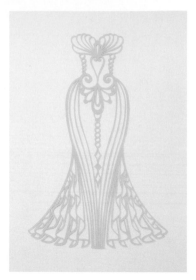
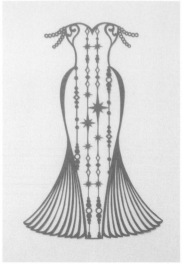
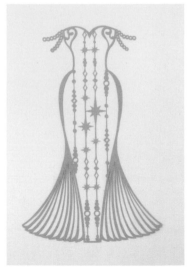

人魚風
圖案組件

➡圖案參見P.59至P.62

組合紙雕圖案——
不限於顏色，
改變紙張種類也OK，
嘗試多樣性的創作吧！

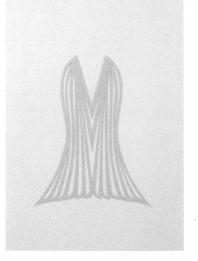

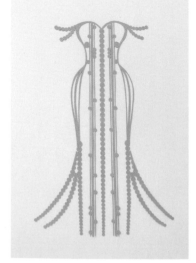

Mermaid Line Pattern

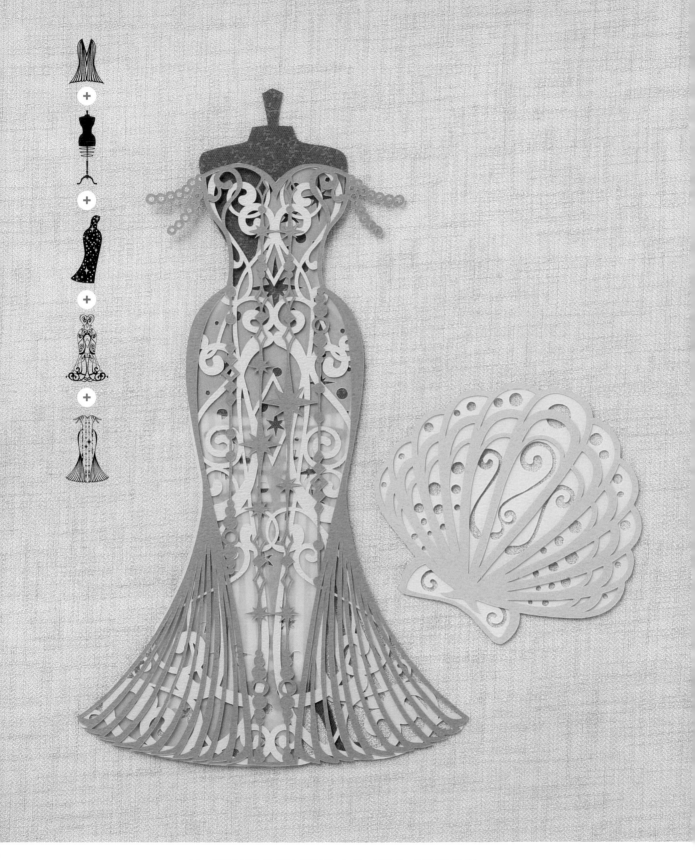

以不同材質的襯紙增添了畫面層次感的裝飾性。

➡貝類圖案參見P.66

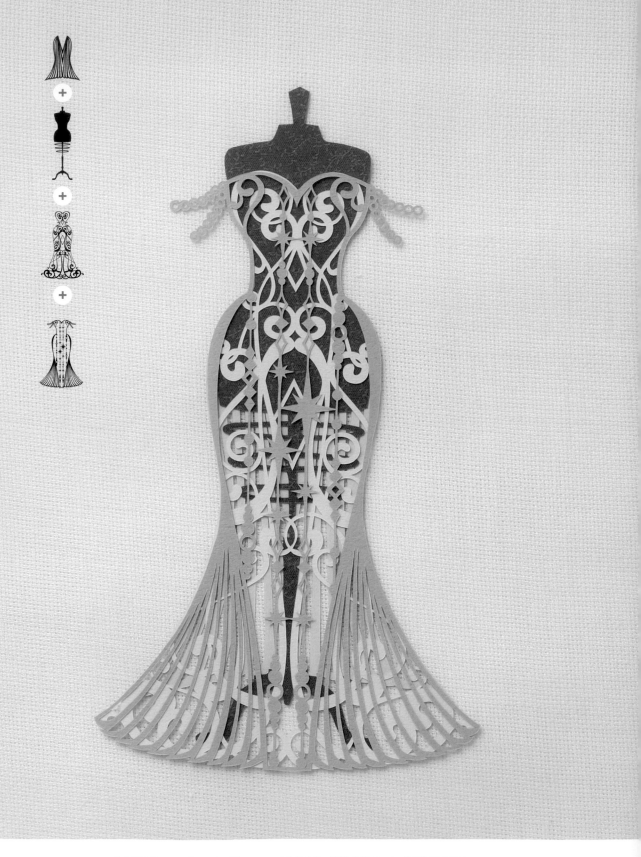

本頁與P.23作品的第一、二層皆為相同顏色＆花樣的圖案，
但僅將最上層堆疊上不同的設計，就改變了作品的風格印象。

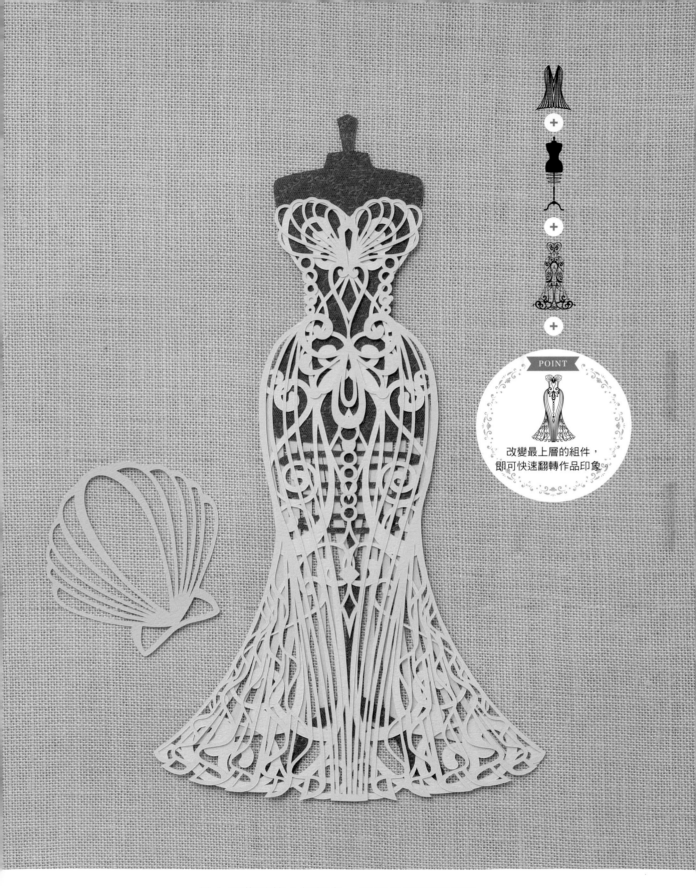

➡貝類圖案參見P.66

最上層若疊放上粉紅色，將格外的甜美可愛。
搭配粉藍色時，則是呈現高雅的氣質。

POINT

改變最上層的組件，
即可快速翻轉作品印象

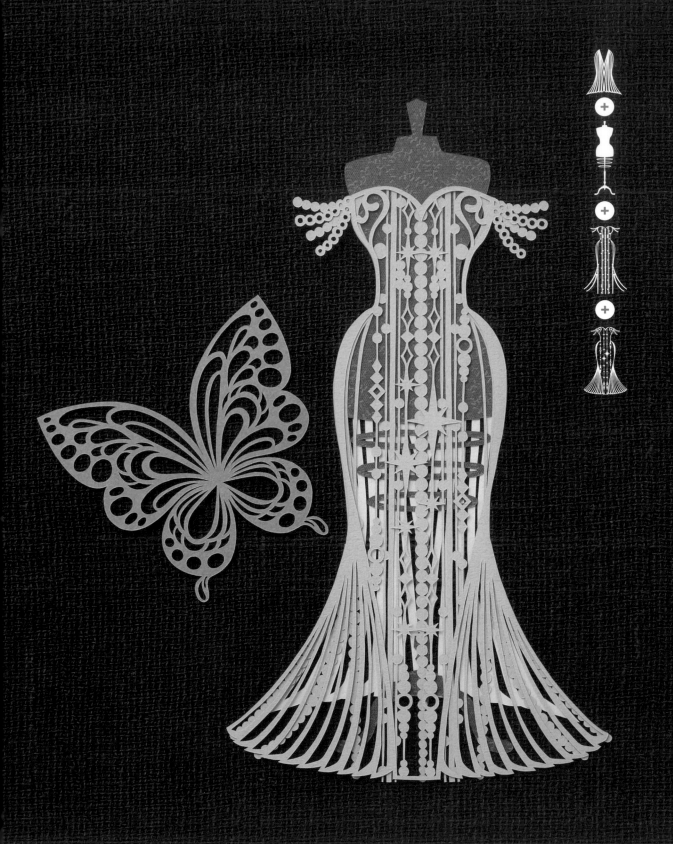

粉紅色×紫色是高人氣的配色組合。

➡蝴蝶圖案參見P.74

鏡中的禮服

建議先決定好裝飾的場景，
再搭配挑選紙雕的圖案設計。

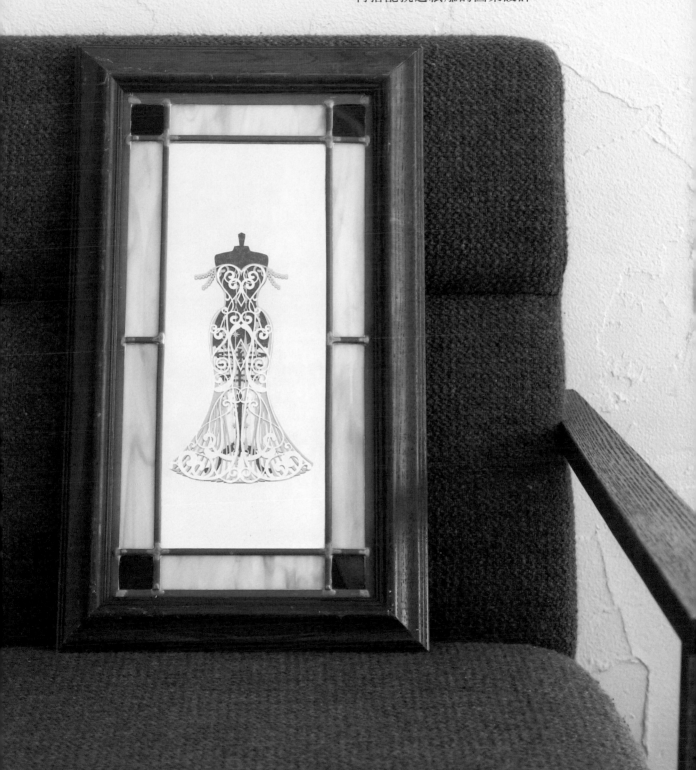

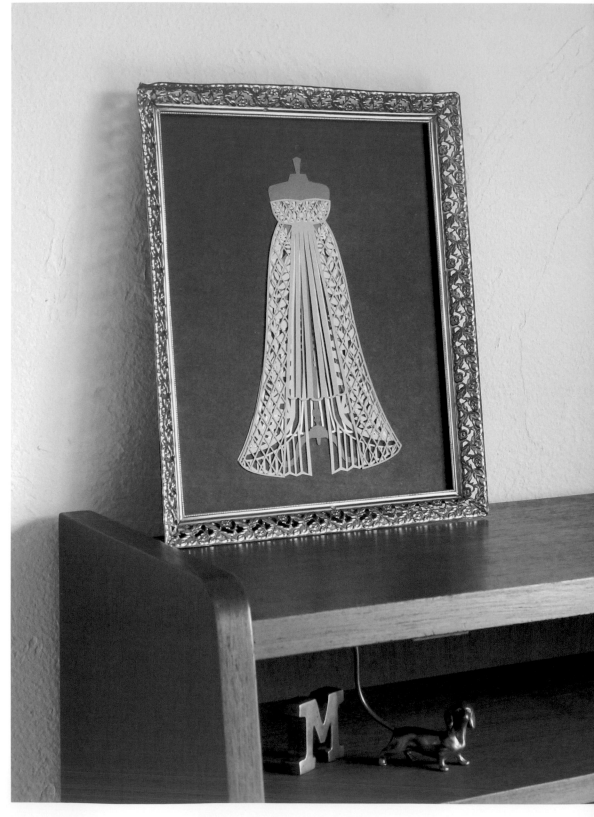

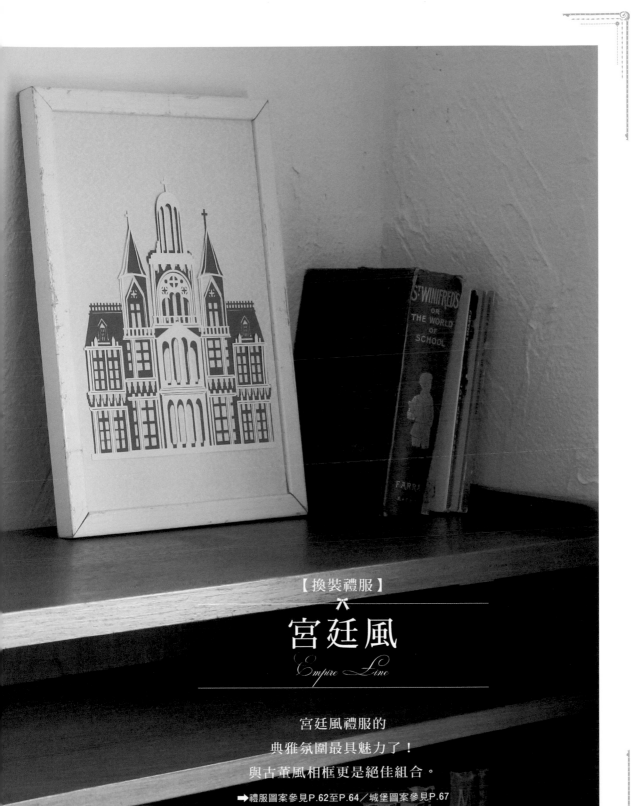

【換裝禮服】

宮廷風
Empire Line

宮廷風禮服的
典雅氛圍最具魅力了！
與古董風相框更是絕佳組合。

➡禮服圖案參見P.62至P.64／城堡圖案參見P.67

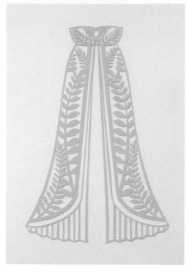
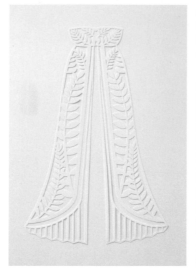
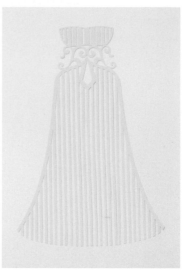

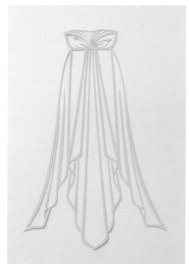

宮廷風
圖案組件

➡圖案參見P.62至P.64

搭配顏色時，
若以同色系為主軸
協調出一致感，
整體氛圍將更加完美。

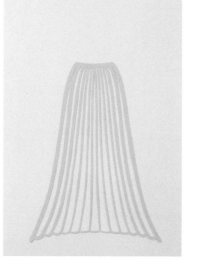

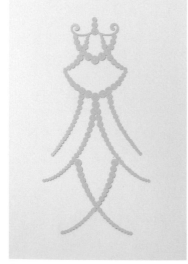

Empire Line Pattern

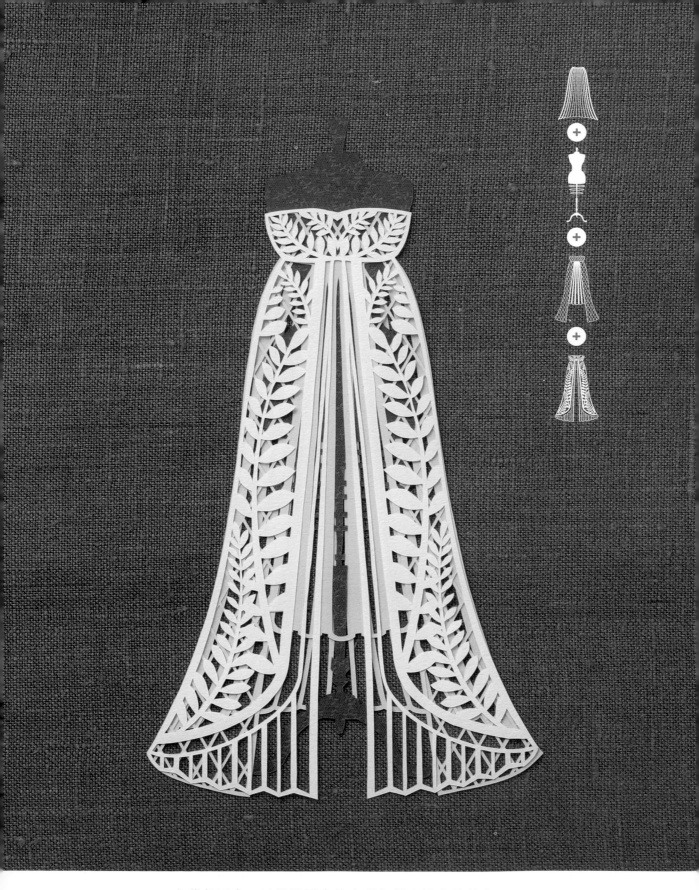

在黃色下方，以微微露出的水藍色帶出清爽的氣息。

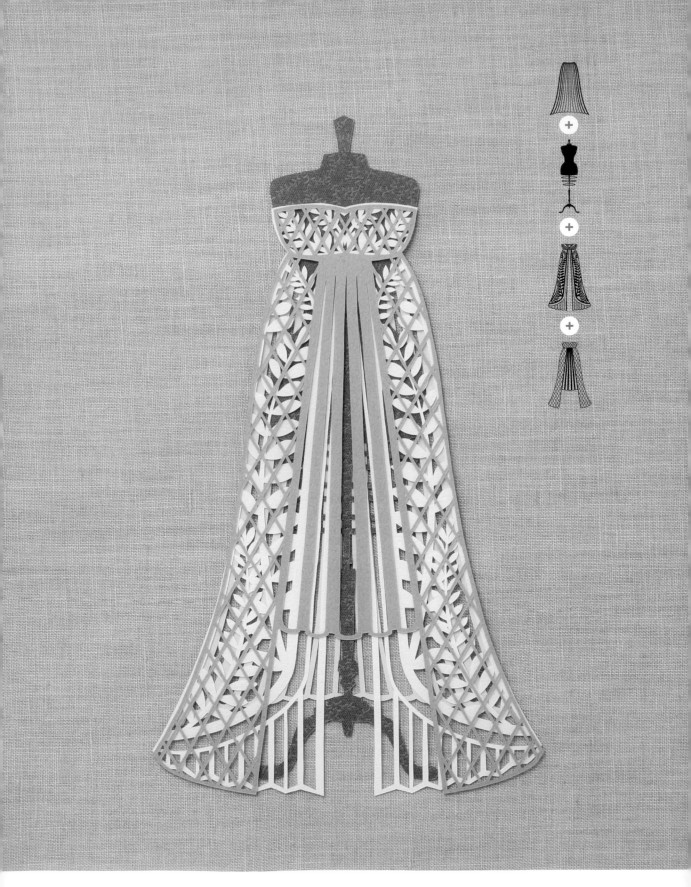

堆疊張數少時較為高雅，愈多層次的搭配則愈顯華麗。

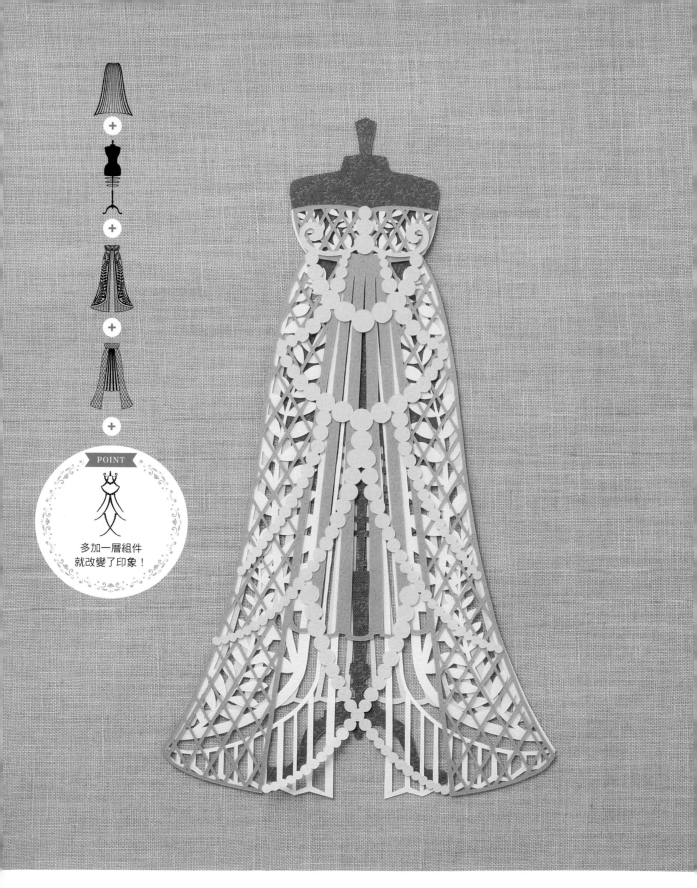

與P.30作品的組合基本相同，但僅多疊上一片組件就改變了成品氛圍。

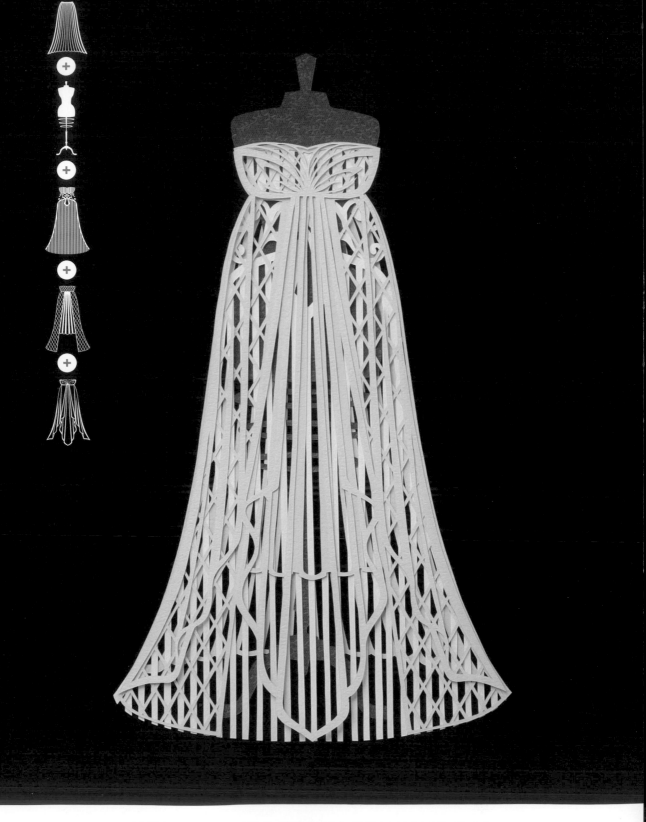

即使線條俐落，以淡色系搭配組合就能呈現出柔和感。

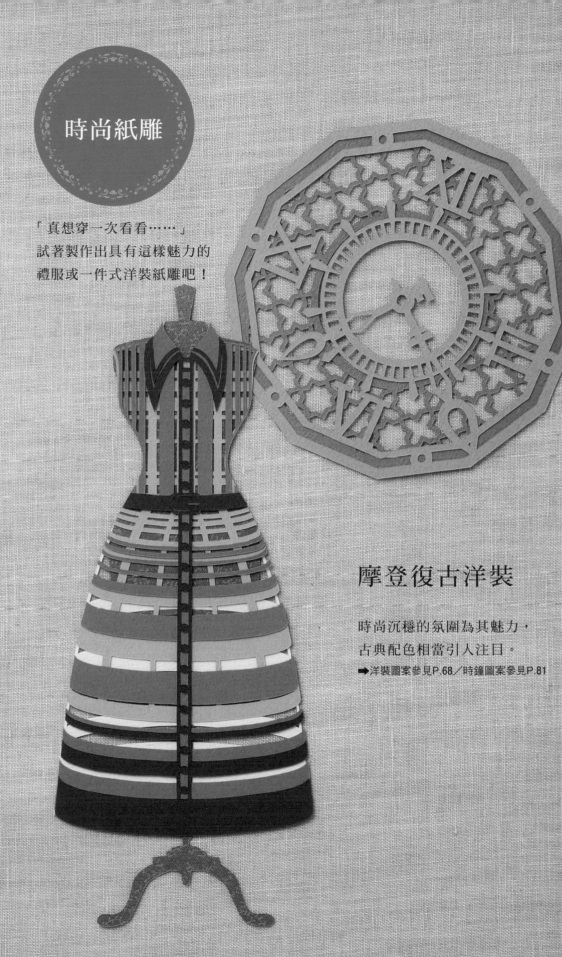

時尚紙雕

「真想穿一次看看……」
試著製作出具有這樣魅力的
禮服或一件式洋裝紙雕吧！

摩登復古洋裝

時尚沉穩的氛圍為其魅力，
古典配色相當引人注目。

➡洋裝圖案參見P.68／時鐘圖案參見P.81

睡衣

以隱隱可見下層花樣的鏤空透視感，
完成了相當性感的設計。

➡睡衣圖案參見P.69／寶石圖案參見P.76

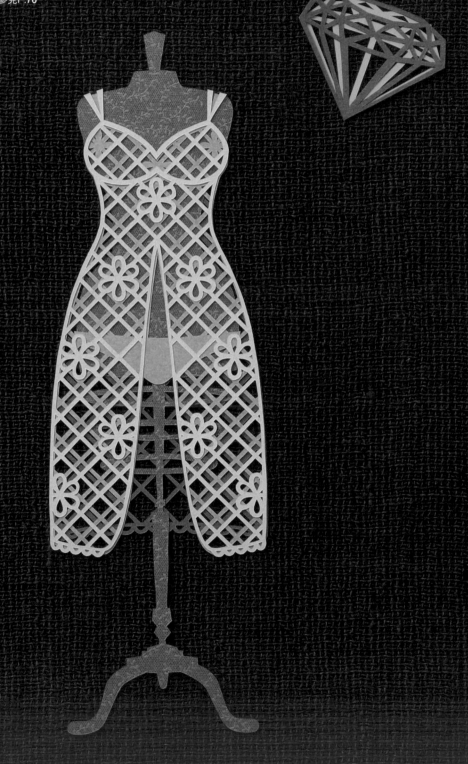

小惡魔風洋裝

藉由堆疊的圖案組件突顯出格子花紋的設計。
推薦以鮮明的基本色系進行製作。

➡圖案參見P.69

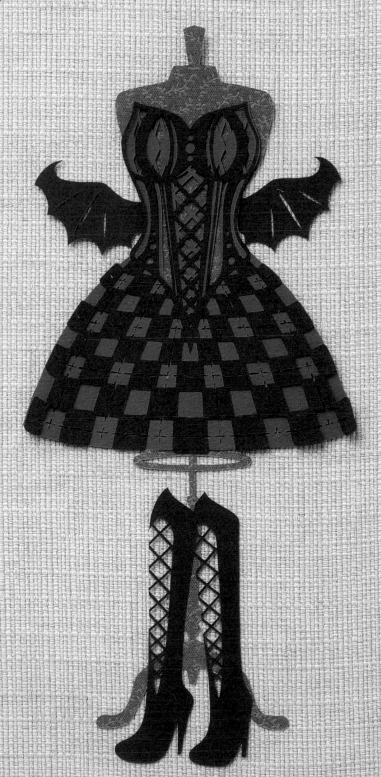

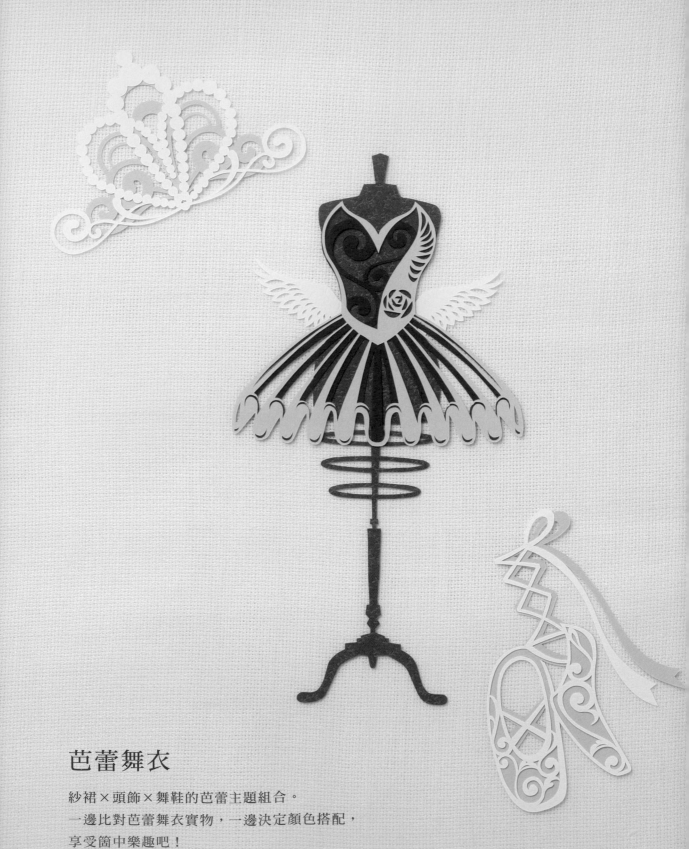

芭蕾舞衣

紗裙×頭飾×舞鞋的芭蕾主題組合。
一邊比對芭蕾舞衣實物,一邊決定顏色搭配,
享受箇中樂趣吧!

➡圖案參見P.70

和紋禮服 & 和傘

高雅的和風花樣
與厚實的畫框非常相襯。

➡和紋禮服圖案參見P.71／和傘圖案參見P.72

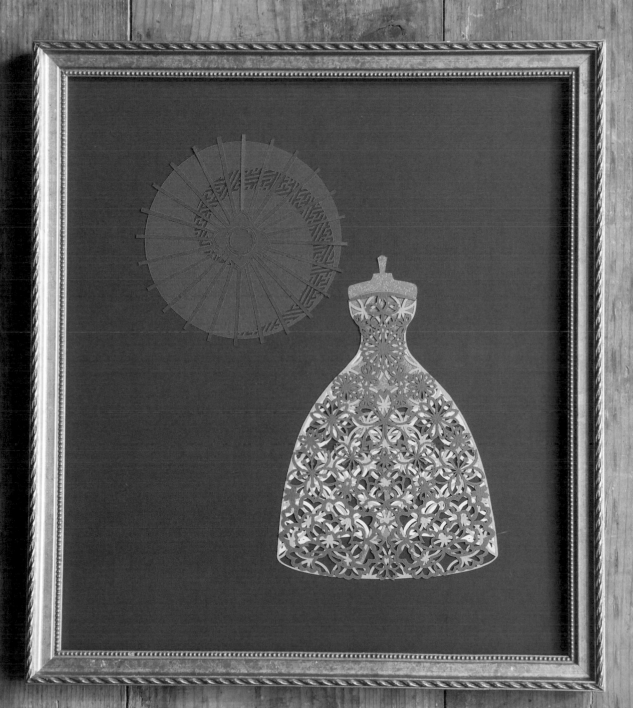

寶寶小禮服

非常適合製成彌月小卡，
請搭配賀文傳遞你的祝福吧！

➡寶寶小禮服圖案參見P.72／鴿子圖案參見P.82
※鴿子是將相同的圖案，複印出左右相反的鏡像圖紙再進行雕刻。

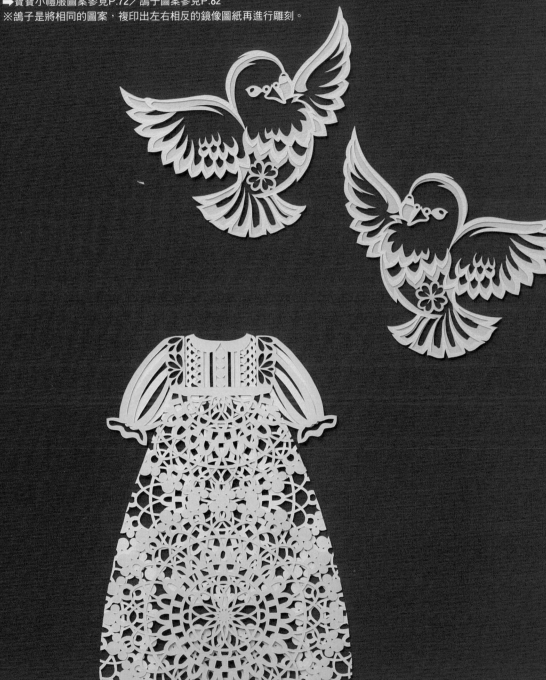

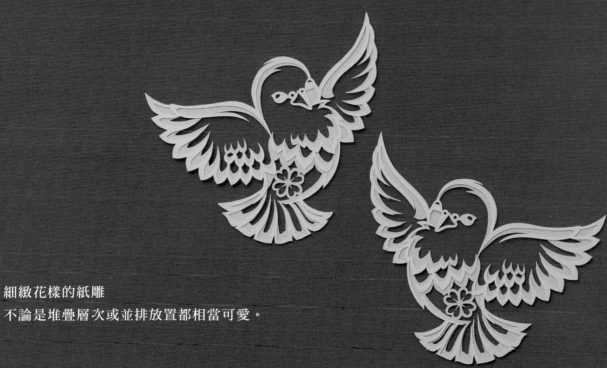

細緻花樣的紙雕
不論是堆疊層次或並排放置都相當可愛。

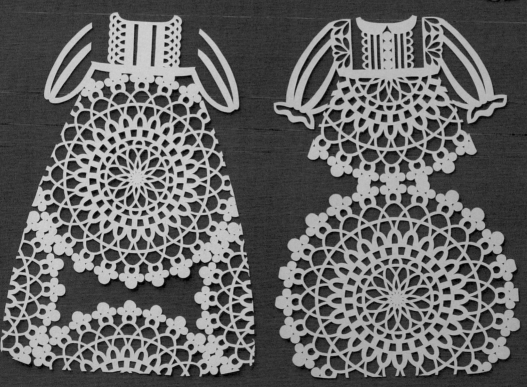

裝飾紙雕

可以是主角,但也能作為裝飾配角,
搭配性強&方便應用的紙雕小物們。

與蝴蝶玩耍

蝴蝶是高人氣的花紋之一。
雕刻細膩的圖案時無須過於緊張,
請靜下心來慢慢地完成吧!

➡圖案參見P.73至P.74

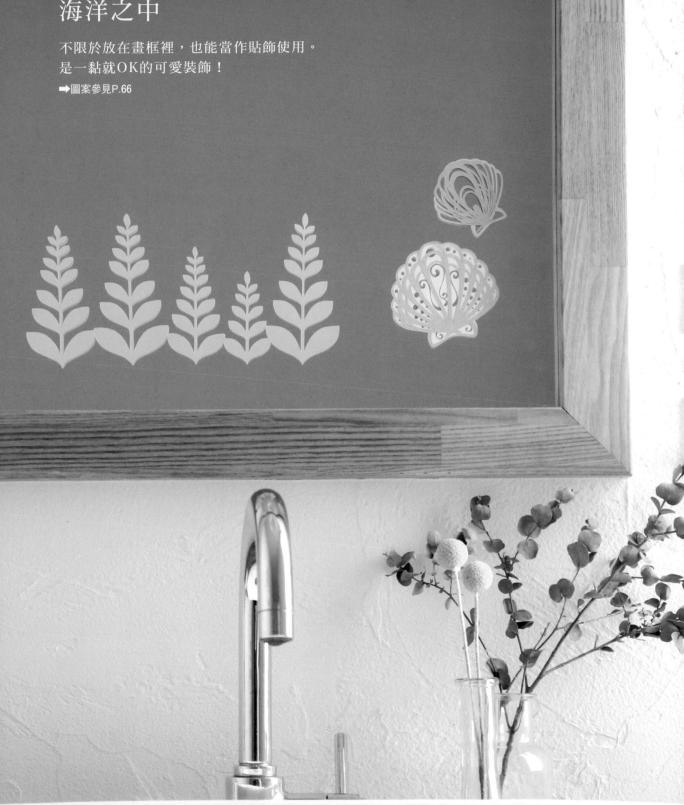

海洋之中

不限於放在畫框裡，也能當作貼飾使用。
是一黏就OK的可愛裝飾！

➡圖案參見P.66

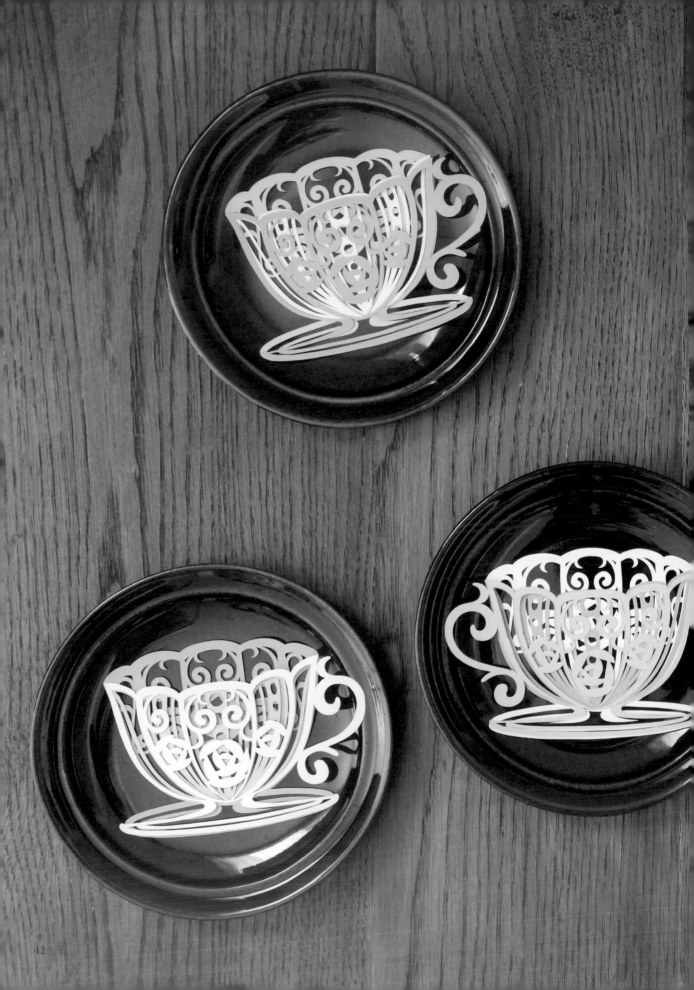

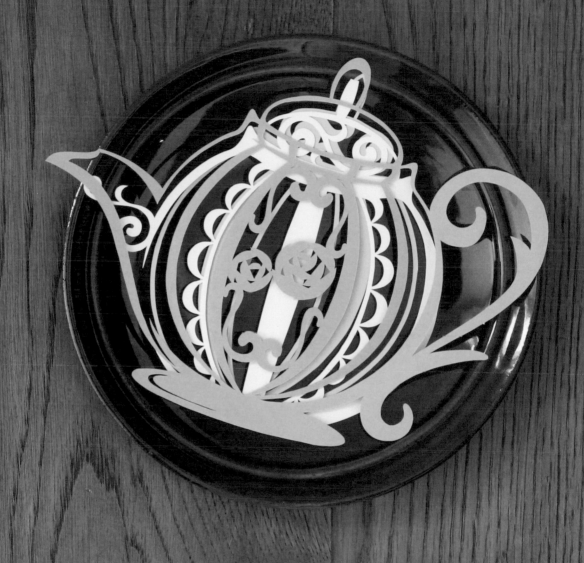

午茶時光

午茶時光的茶杯×茶壺套組。
依茶會人數準備＆裝飾餐桌吧！

➡圖案參見P.74至P.75
※茶杯是將相同的圖案，複印出左右相反的鏡像圖紙再進行雕刻。

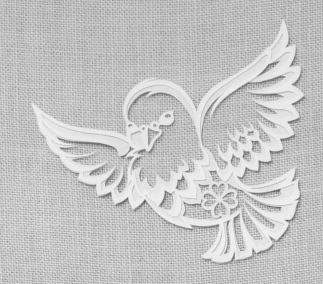

禮物

可自由調整尺寸，
應用於信紙或留言小卡中。

➡禮物&寶石圖案參見P.76／鴿子圖案參見P.82

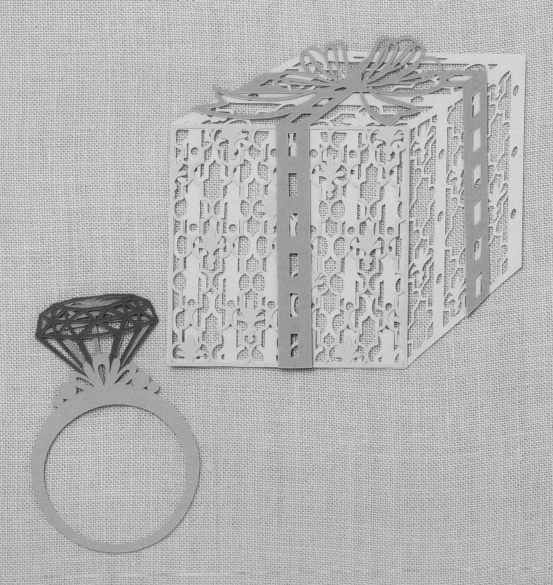

淑女的外出小物

試著以小物＆禮服紙雕
搭配出不同組合的畫面感一定相當有趣！

➡圖案參見P.77

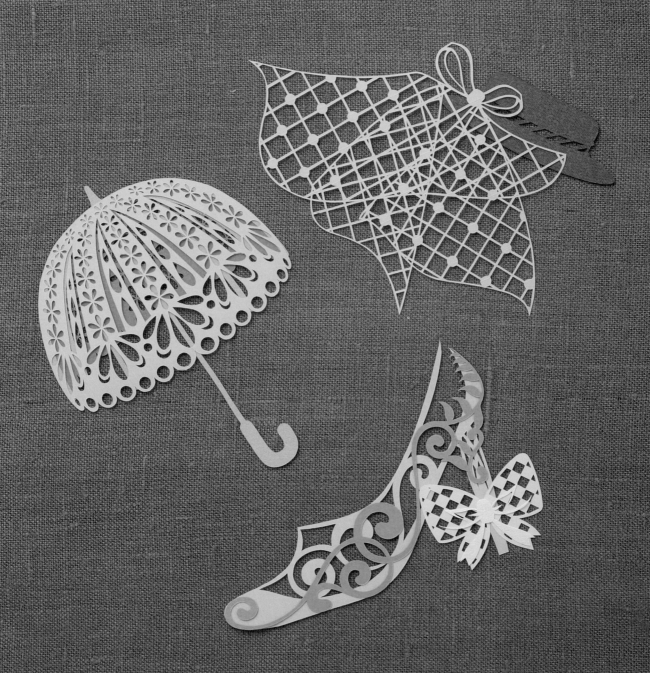

鏡子屋

放大尺寸製作，
作為畫框使用也OK！

➡紙型參見P.78至P.79

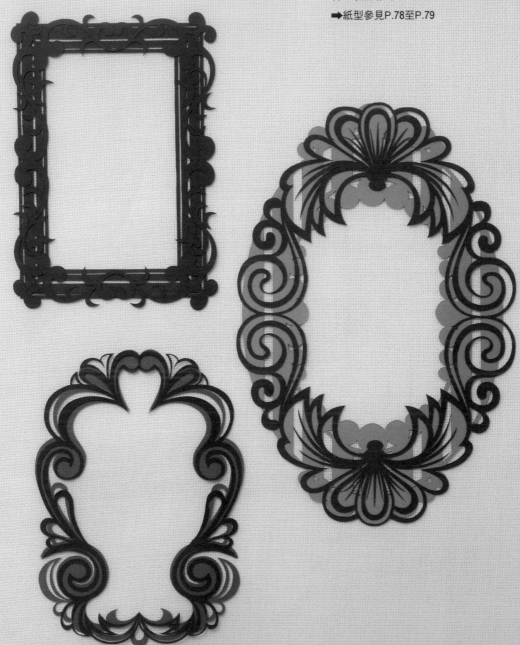

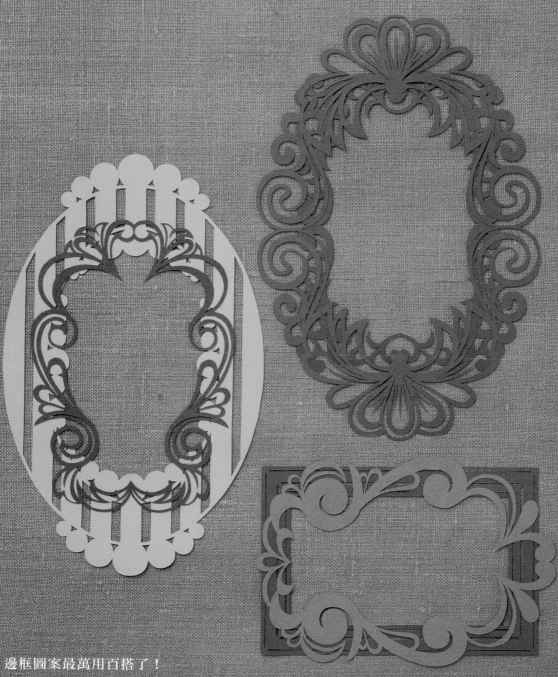

邊框圖案最萬用百搭了！
請依不同的場合或用途
自由應用變化。

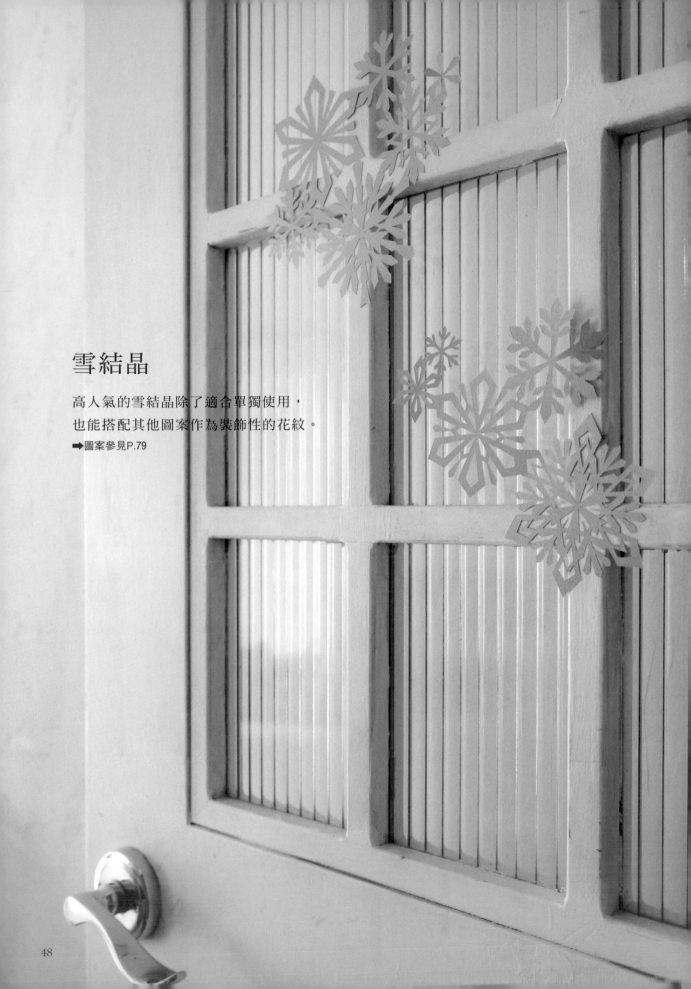

雪結晶

高人氣的雪結晶除了適合單獨使用，
也能搭配其他圖案作為裝飾性的花紋。

➡圖案參見P.79

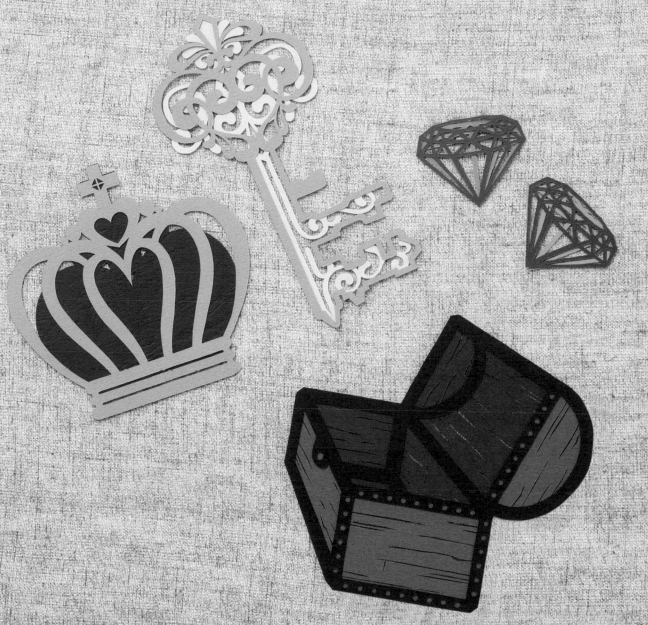

海賊的寶箱

可作為點綴重點的小物系列。

➡圖案參見P.80至P.81／寶石圖案參見P.76

鴿子＆緞帶／青鳥

搭配其他圖案作成迎賓牌，
或裝飾在小卡上都極美的實用圖案。

➡鴿子圖案參見P.82／青鳥圖案參見P.83／雪結晶圖案參見P.79
※鴿子是將相同的圖案，複印出左右相反的鏡像圖紙再進行雕刻。

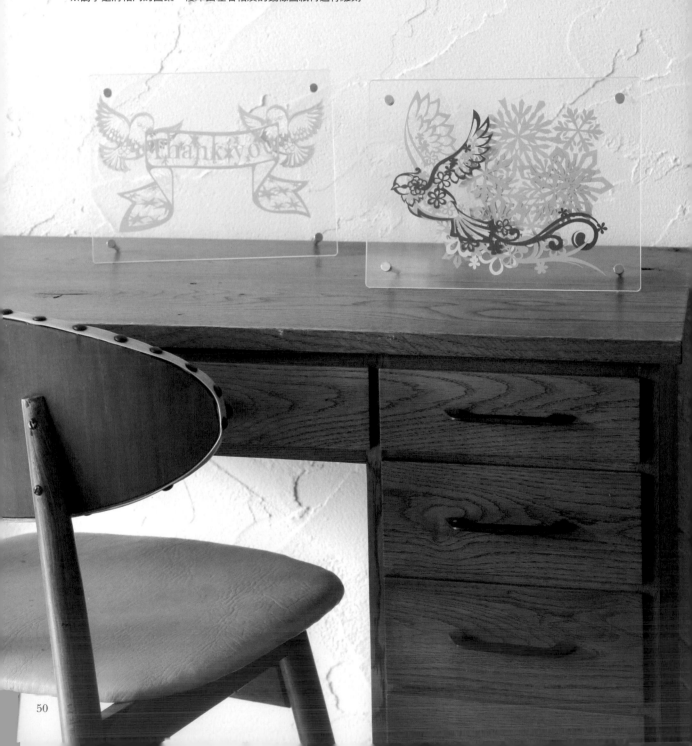

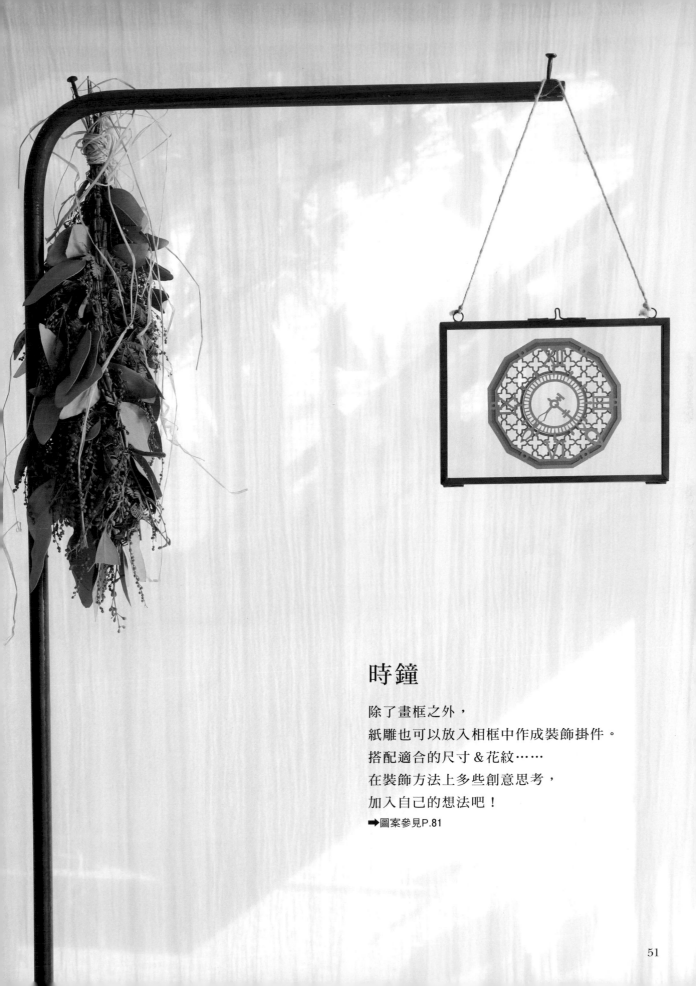

時鐘

除了畫框之外，
紙雕也可以放入相框中作成裝飾掛件。
搭配適合的尺寸＆花紋……
在裝飾方法上多些創意思考，
加入自己的想法吧！
➡圖案參見P.81

森林之中

如翻開繪本中的一頁……
放入畫框裡作為室內裝飾也相當適合。

➡圖案參見P.84至P.85

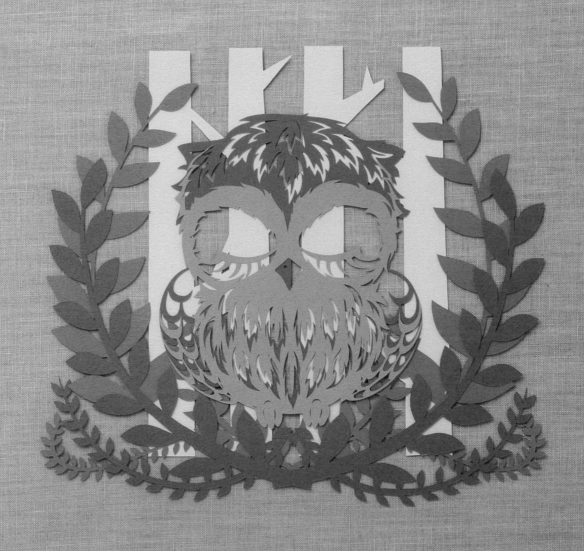

邁向彩虹的糖果屋

重複三種花紋，層疊並排而成的彩虹。
搭配上描圖紙製作的雲朵增添特點吧！

➡圖案參見P.86至P.87

※雲朵是將相同的圖案，複印出左右相反的鏡像圖紙再進行雕刻。

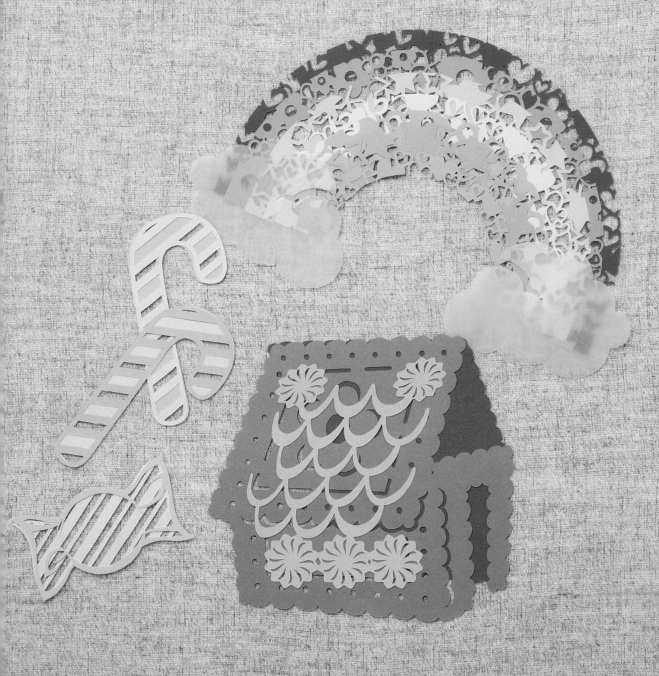

紙 雕 作 品 的 裝 飾 應 用

放入畫框中

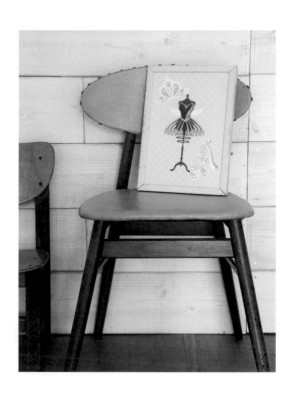

放入畫框中是最基本的裝飾方法。將紙雕黏貼在底紙上，即可呈現出不同的氛圍。

以襯底紙增添變化，或將紙雕直接黏在牆壁上後，掛上畫框圈住作品……請多加嘗試各種呈現方法吧！

夾入書套＆封皮之間

在透明書套與書本封皮之間，夾入製作完成的紙雕，原創性的書本封面設計完成！此作法也可以運用在手帳或手機殼的裝飾。

黏貼在鏡子・磁磚上

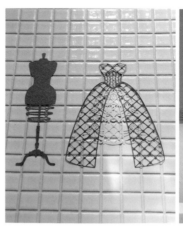
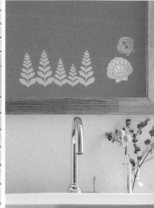

也可以將紙雕黏貼在窗戶、鏡子、磁磚上，重點式地進行裝飾點綴。或以透明相框＆壓克力相框為背板也OK！

壓克力相框

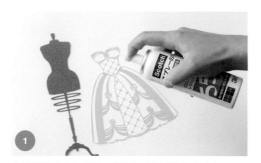

① 在紙雕背面噴上噴膠，確認位置後層疊黏貼固定。

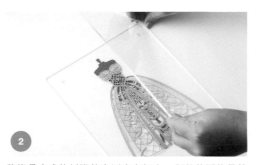

② 將堆疊完成的紙雕放在壓克力板上，調整位置後疊放上另一片壓克力板。

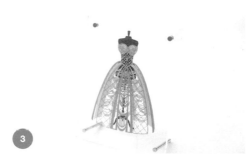

③ 固定四角的螺絲，完成！

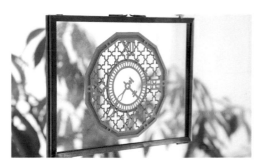

以透明相框裝飾時，建議先考慮日照＆背景等因素，決定合適的擺設位置。

製作迎賓牌・小卡

紙雕是婚禮手作小物的經典選物，也很常見應用於製作美麗的迎賓牌。熟悉紙雕的作法後，你也可以試著將本書的圖案組合成原創設計，挑戰製作迎賓牌！

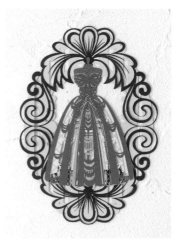

以紙雕重現婚禮時穿著的禮服，或製作婚禮小卡……本書的換裝禮服也是婚禮常見的款式，請自由設計應用吧！

作品圖案集

P.56至P.64換裝禮服圖案
皆請放大210%。
挑選喜歡的圖案，
複印放大後使用吧！

人形衣架
➡P.11等

公主風
➡P.11至P.17

公主風
1

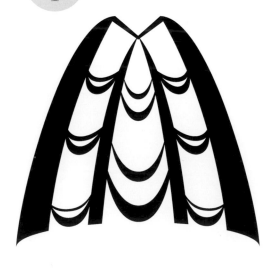

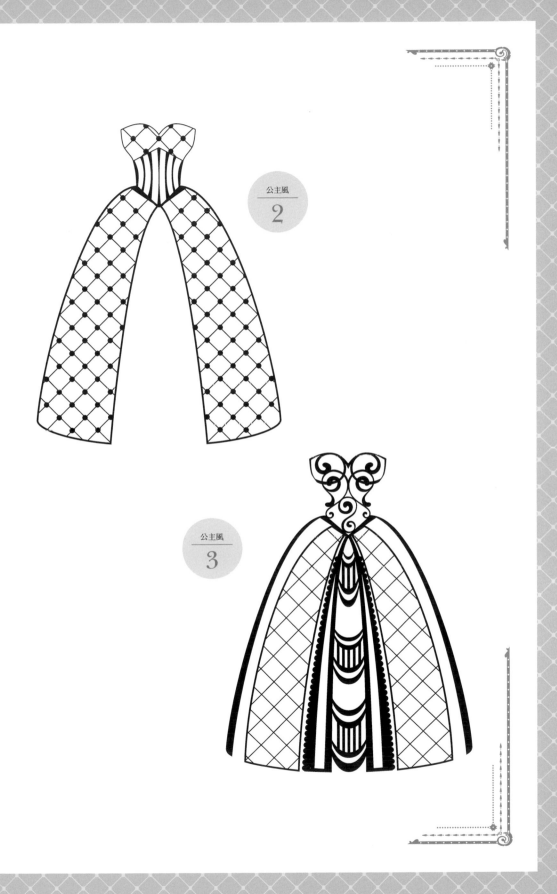

公主風
2

公主風
3

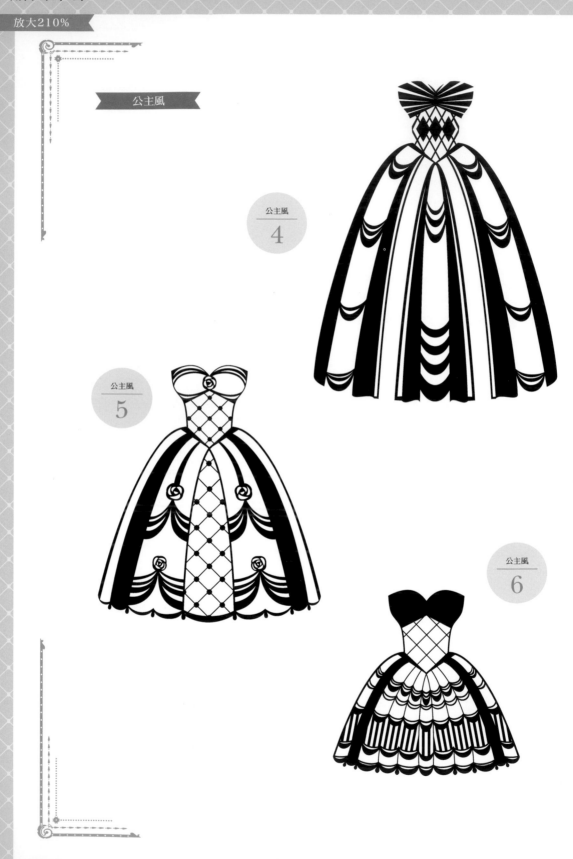

公主風

公主風
4

公主風
5

公主風
6

公主風組合範例

①＋人形衣架＋

P11

⑥＋⑤＋②

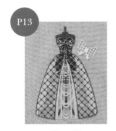

P13

③＋②

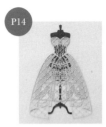

P14

⑥＋⑤＋②

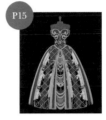

P15

④＋③

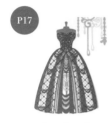

P17

③＋④＋②

※P.11禮服：
沒有使用①＆人形衣架
※封面禮服為：
①＋人形衣架＋③＋④

人魚風
➡P18至P25

人魚風
1

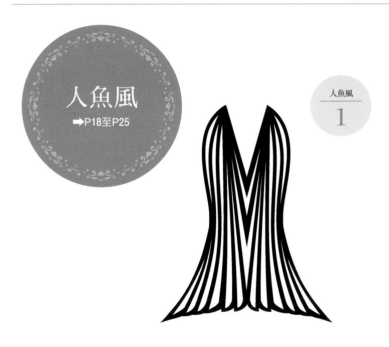

人魚風

人魚風
2

人魚風
3

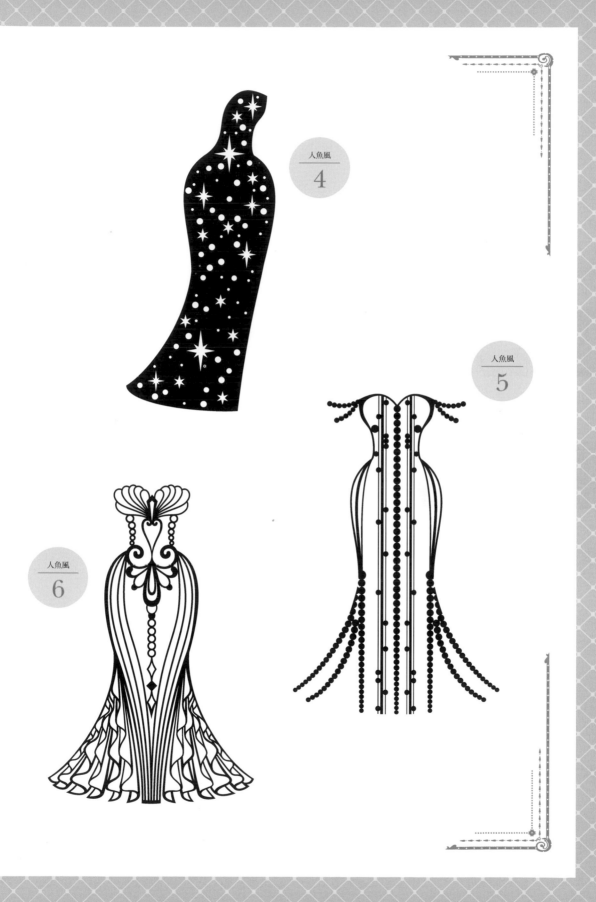

人魚風
4

人魚風
5

人魚風
6

人魚風組合範例

①＋人形衣架＋

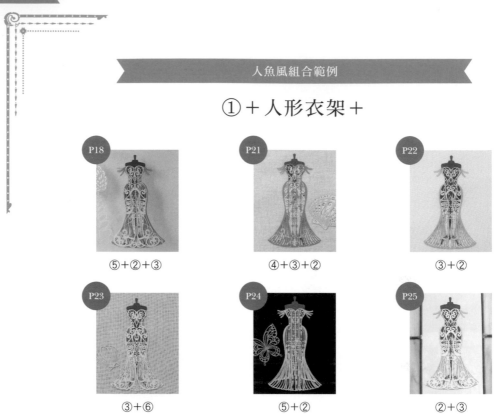

P18 ⑤＋②＋③

P21 ④＋③＋②

P22 ③＋②

P23 ③＋⑥

P24 ⑤＋②

P25 ②＋③

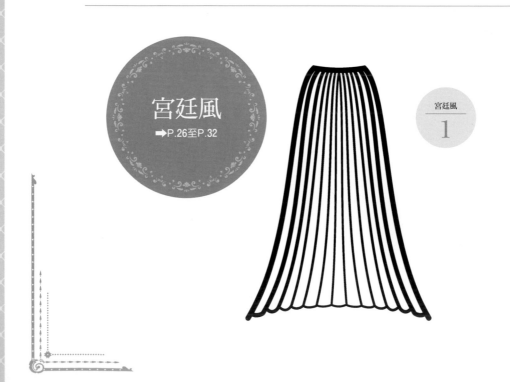

宮廷風
➡P.26至P.32

宮廷風
1

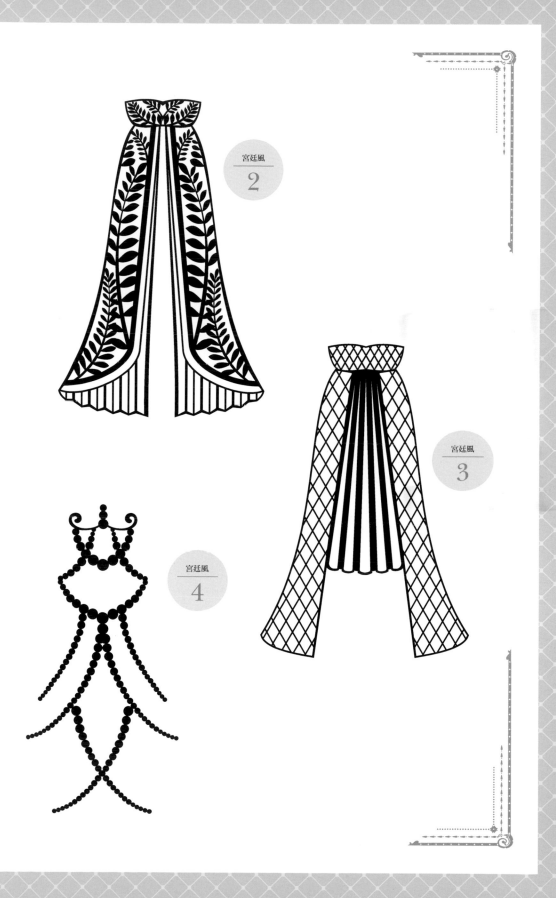

宮廷風
2

宮廷風
3

宮廷風
4

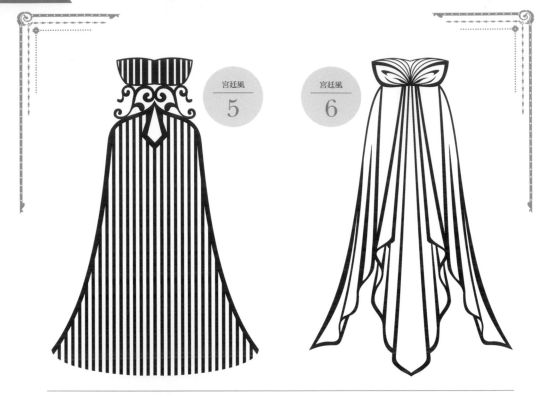

宮廷風 5

宮廷風 6

宮廷風組合範例

①＋人形衣架＋

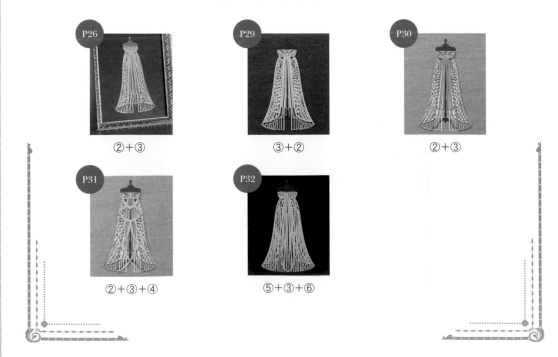

P26 ②＋③

P29 ③＋②

P30 ②＋③

P31 ②＋③＋④

P32 ⑤＋③＋⑥

作品圖案集 放大 180%

本頁起的圖案皆請放大180%。

搭配實際使用的紙張尺寸，或配合方便裁切的大小，自行調整放大倍率也OK。

在此雖以本書作品的組件堆疊順序進行編號，但組合方式＆層次順序無限制，

你也可以自由變化唷！

水晶吊燈

➡P.17

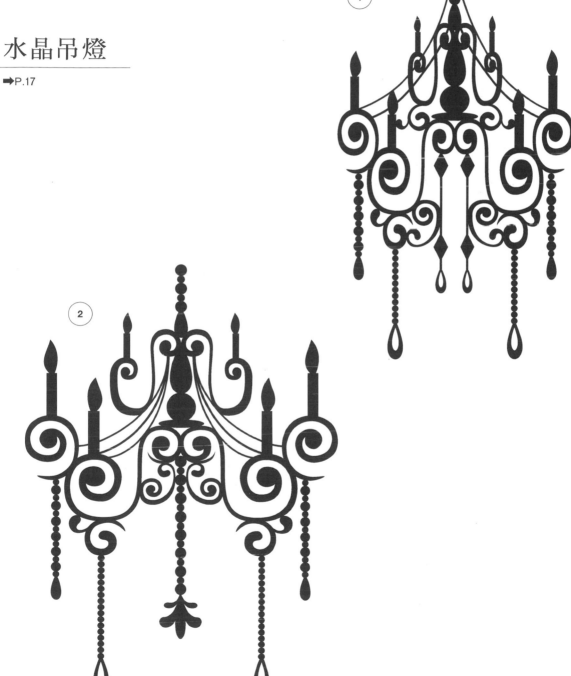

海賊的寶箱①

➡P.49

A- 1

A- 3

A- 2

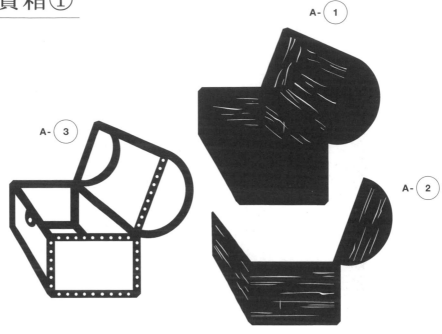

B- 1

B- 2

海賊的寶箱②

➡P.49

C- ①

C- ②

時鐘

➡P.33・P.51

①

②

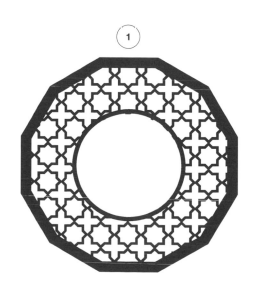

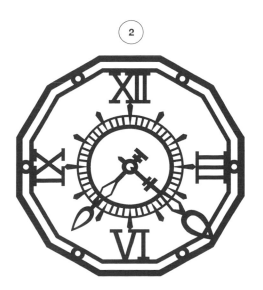